汉碑集字对联（一）

郑晓华 主编
王宾 编

上海辞书出版社

编者的话

初学书法者必然先从临摹古人碑帖开始，点划结构风格务求酷似。临摹阶段以后则开始进入创作阶段。「从临帖到创作」是学书过程中必然面临的跨越，然而这一步跨越往往困难重重，有人可能一辈子都跨不过或者没有跨好而误入歧途。使用集字字帖来作为「从临帖到创作」的过渡，不失为一种简便快捷的好方法。为此，我们邀请资深书法教育家编辑出版一套从历代著名碑帖集字而成的楹联与诗帖，借助电脑图像处理技术，将字在大小、重轻倾侧等方面做到气息贯通、笔画呼应，力求以最完美的效果呈献给读者。

汉碑书体和风格倾向大体可分为方拙朴茂、峻抒凌厉、典雅凝整、法度森严；奇古浑朴，诡谲多变三类。本书所选字体系出《曹全碑》、《乙瑛碑》、《孔宙碑》、《礼器碑》诸碑。编者耗数月之功，对每副楹联中的选字反复斟酌推敲，做到既忠于原著，所有点划仍出于原帖，无一笔代写，又不生搬硬套，适当运用电脑技术进行协调，终成此帖。

因字源条件所限，有些对联或在平仄协调上尚存不足，我们且以较为宽松的眼光对待，还望读者见谅。

长风万里 马到成功

长风万里

马到成功

宁静致远

淡泊明志

淡泊明志 宁静致远

王书米字 唐诗汉文

王書米字

唐詩漢文

学无止境　教有所长

教有所长

学无止境

有成事业 无悔人生

无悔人生

有成事业

思若泉涌 道德文章

思若泉涌

道德文章

江清月更明　天是鹤家乡

江清月更明

天是鹤家乡

清泉石上流

明月松间照

崇德先修己 当仁不让师

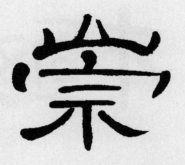
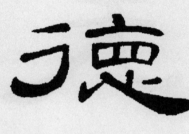

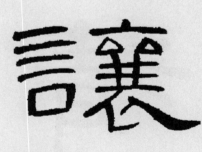
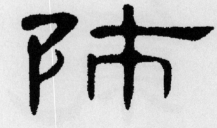

极　得
天　山
地　水
大　清
观　气

月出花解语　风定水长流

月出花解语

风定水长流

雨后月初洗　风前霜更威

风前霜更威

雨後月初洗

和风君子德　时雨圣人怀

时雨圣人怀

和风君子德

泉流云际月　风动雨中山

泉流雲際月

風動雨中山

泉石从所好 文章如有神

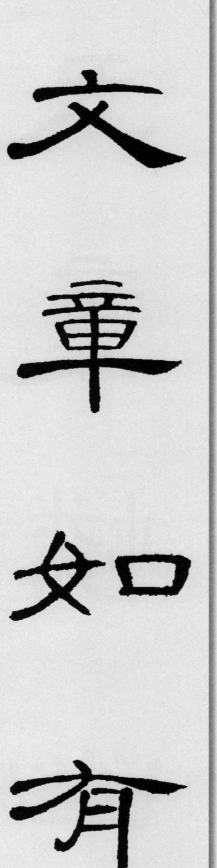

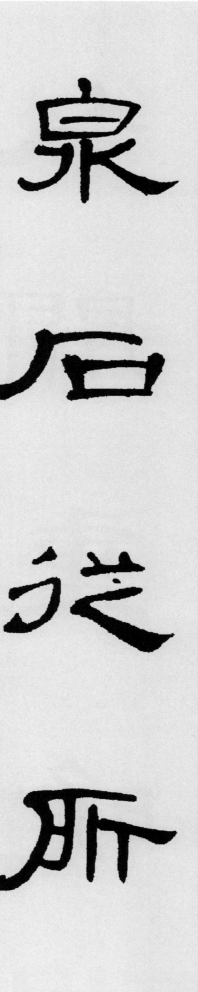

人間重晚晴

天意怜幽草

天意怜幽草
人间重晚晴

立节争东汉 为文祖南华

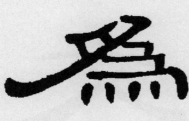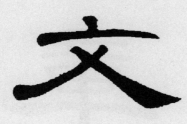

立节争东汉

为文祖南华

文章千载重　风月四时新

风月四时新

文章千载重

举头人近月 洗爵水流川

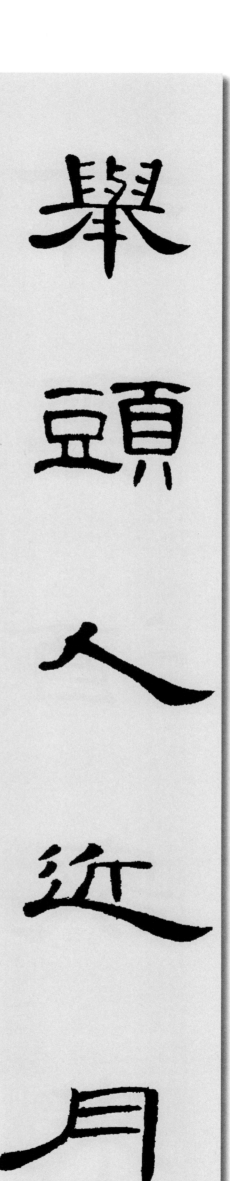

举头秋月至　有兴酒家来

举头秋月至

有兴酒家来

三传春秋作　百家文史兴

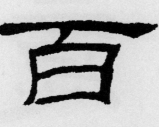
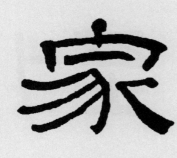
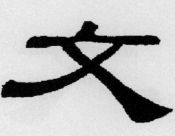
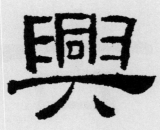

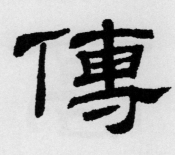
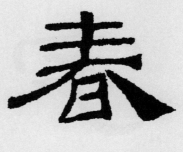

意到文能古 学高字有神

學高字有神

意到文能古

天爵无甲乙 大象有春秋

文师蜀郡司马　书学永和九年

文师蜀郡司马

书学永和九年

学而不思为罔
德以日修乃明

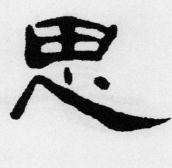

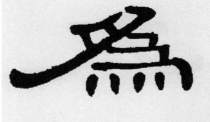

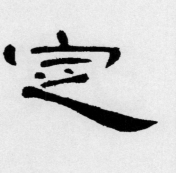

定礼仪尊古制　修福德享大年

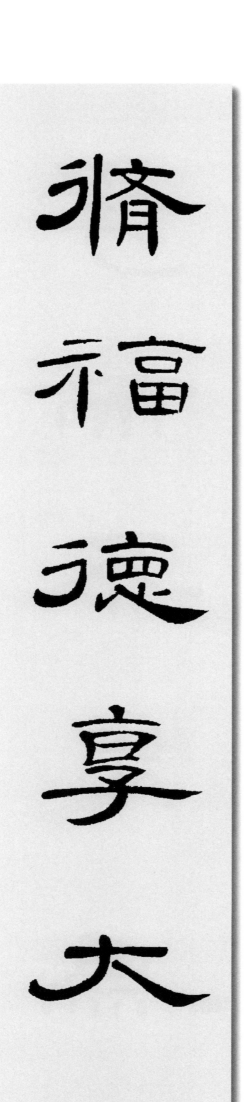

一刻莫贻岁月　十分珍重年华

耻下问者自满　知不足者好学

耻下问者自满

知不足者好学

大器常无年少　能人不问名高

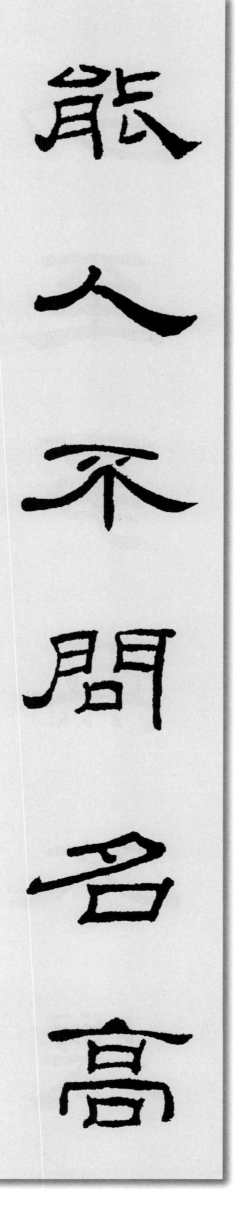

能人不問名高

大器常无年少

功至事无不举　心诚若有神明

心誠若有神明

功至事無不舉

平和可为师道　恭勉能成器材

恭勉能成器材

平和可为师道

桃李無言花自紅

蕙蘭有恨枝猶綠

蕙兰有恨枝犹绿 桃李无言花自红

家居好山好水地　人在不夷不惠间

家居好山好水地

人在不夷不惠间

明月一天人獨來

大河千里水東注

大河千里水东注　明月一天人独来

大河长注水不竭　明月在空霜与争

大河长注水不竭

明月在空霜与争

清风明月本无价 远山近水皆有情

遠山近水皆有情　清風明月本無價

山重水复疑无路 柳暗花明又一村

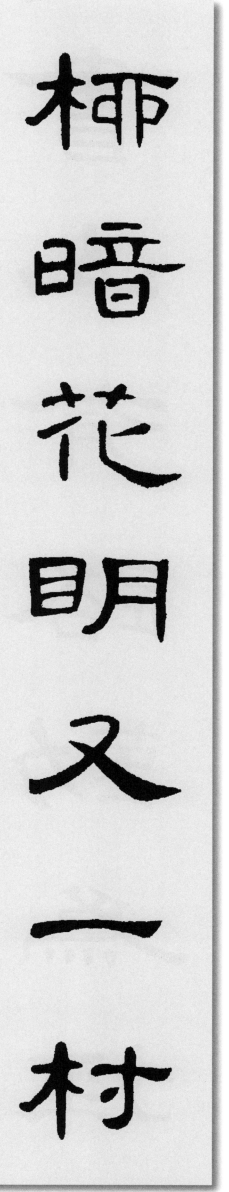

书山有路勤为径　学海无涯苦作舟

学海无涯苦作舟

书山有路勤为径

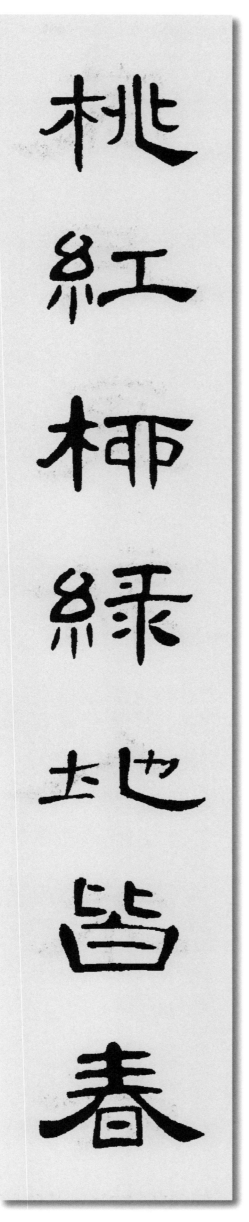

水碧山青天长暖 桃红柳绿地皆春

岁月更新人不老 江山依旧景长春

岁月更新人不老

江山依旧景长春

解义世相尊五鹿　雄心君自薄元龙

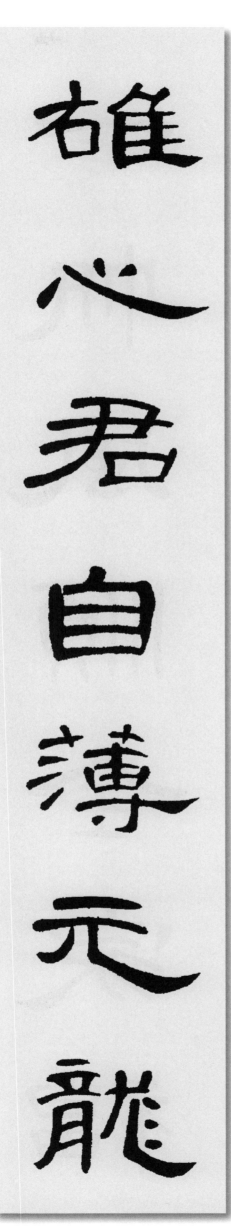

解义世相尊五鹿

雄心君自薄元龙

万事如意满门春　一帆风顺全家福

一帆风顺全家福　万事如意满门春

一门天赐平安福 四海人同富贵春

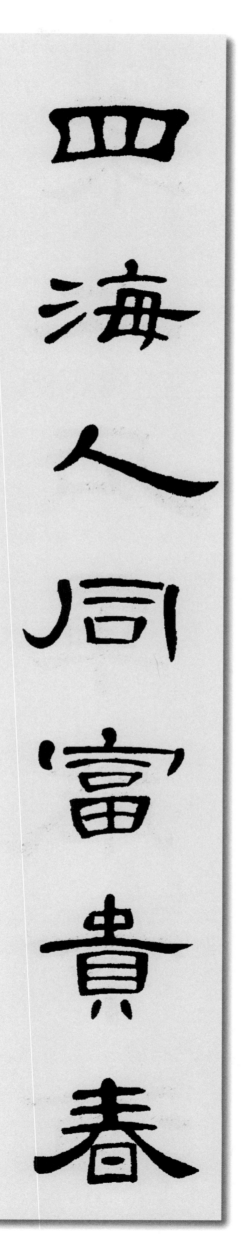

一門天賜平安福

四海人同富貴春

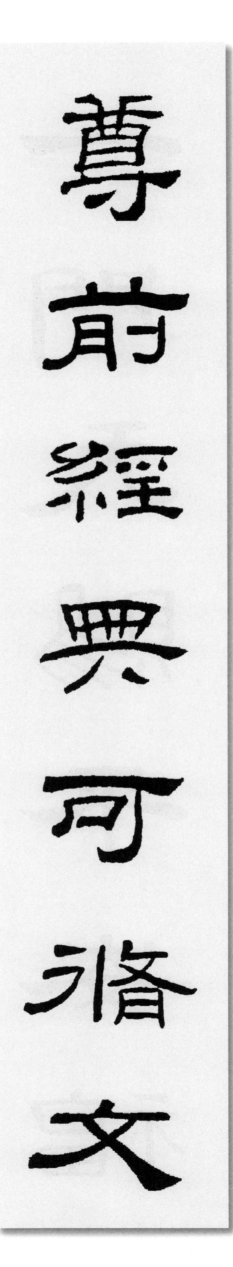

案上石章能下酒　尊前经典可修文

常作文章能警世 若除名利可为师

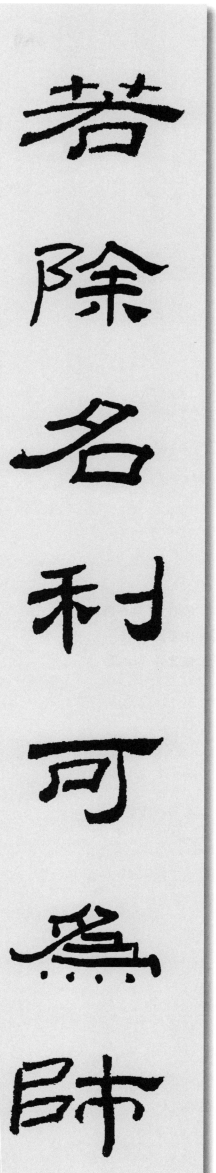

常作文章能警世

若除名利可为师

图书在版编目（CIP）数据

汉碑集字对联. 一 / 郑晓华主编；王宾编. ——上
海：上海辞书出版社，2016.8
（集字字帖系列）
ISBN 978-7-5326-4687-6

I. ①汉… II. ①郑… ②王… III. ①隶书—碑帖—
中国—汉代 IV. ①J292.22

中国版本图书馆CIP数据核字（2016）第139514号

集字字帖系列
汉碑集字对联（一）
郑晓华 主编 王宾 编

丛书编委（按姓氏笔画排列）
马亚楠 韦　娜 王　宾 王高升 石　壹 卢星军 叶维中 成联方 刘春雨
孙国彬 李　方 李　园 李剑锋 李群辉 吴　杰 宋　涛 宋雪云鹤
张广冉 张希平 周利锋 赵寒成 段　军 段　阳 柴　敏 钱莹科 梁治国

出版统筹/刘毅强 策划/赵寒成
责任编辑/赵寒成 版式设计/赵姁珏 封面设计/周仁维

上海世纪出版股份有限公司
辞书出版社出版
200040　上海市陕西北路457号　www.cishu.com.cn
上海世纪出版股份有限公司发行中心发行
200001　上海市福建中路193号　www.ewen.co
上海画中画包装印刷有限公司印刷

开本889毫米×1194毫米　1/12　印张4
2016年8月第1版　2016年8月第1次印刷

ISBN 978-7-5326-4687-6/J·609
定价：28.00元

本书如有质量问题，请与承印厂质量科联系。T：021-62849613